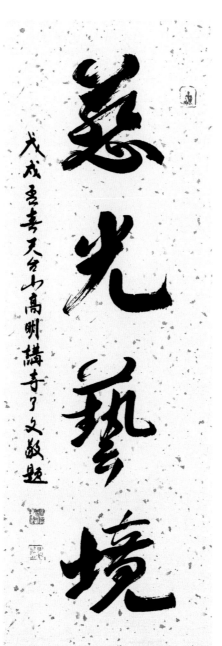

了文 主编

慈光艺境

悟明书法作品集

上海书画出版社

悟明法师

俗名叶声刘，字岳文。一九二九年生于天台小北门，后随母住临海市白水洋镇黄坛三份村生活读书。礼上下达法师为剃度师。法名悟明，字司良。

一九五一年十月参加社会主义建设，至一九五三年因病转业回乡，建设社会主义新农村。

一九六八年十月，至宁海白岩山圣会茅蓬出家。

一九八四年十月，至高明寺参加恢复寺院建设。

一九八八年十月，受三坛大戒。

一九九一年，受慈溪市宗教局礼请，至金仙禅寺任副寺兼会计，后至慈溪市佛教协会任办公室主任。

二〇一〇年，回高明讲寺常住至今。

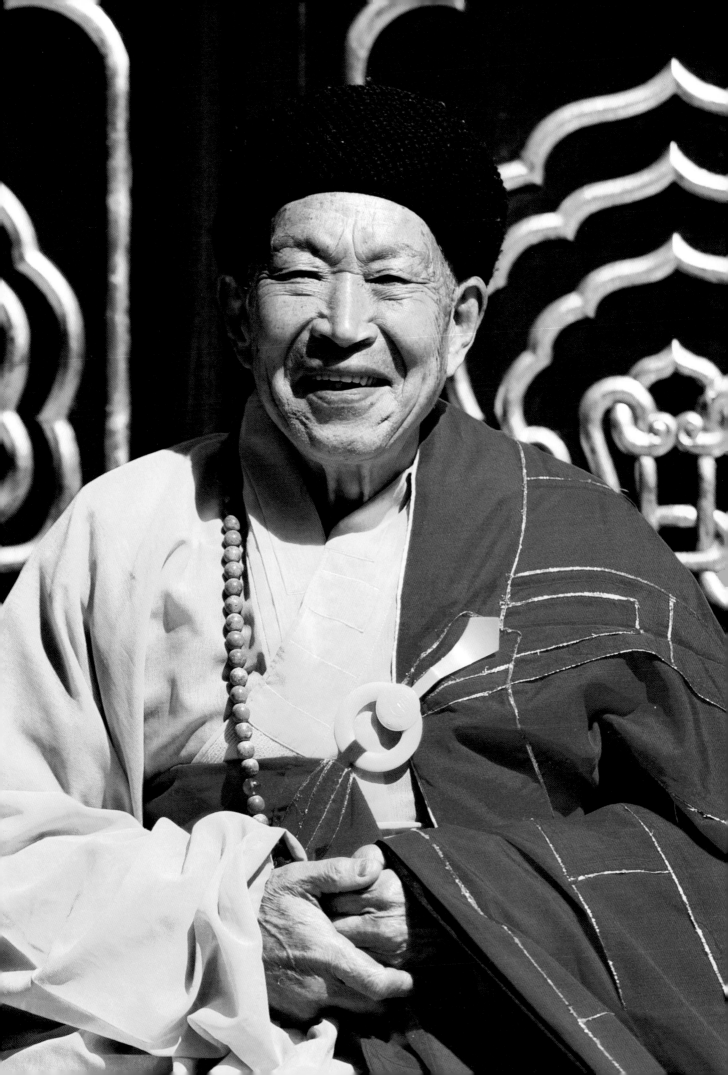

前 言

弘一法师云："夫耽乐书术，增长放逸，佛所深诫。然研习之者能尽其美，以是书写佛典，流通于世，令诸众生欢喜受持，自利利他，同趣佛道，非无益矣。"书法、篆刻等中华传统艺术以之修身则与佛法无异。中国佛教文化博大精深，渊源流长，是中华传统文化的璀璨明珠，也是不可分割、不可替代的重要组成部分。在佛教中国化的历史进程中，中国传统书画、篆刻艺术，深深根植于佛教文化土壤，佛教传入中国，又为书法、篆刻等艺术的创作带来了无限丰富的题材和不可思议的灵感。书法、篆刻已然成为了佛教文化与中国传统文化互相吸收、彼此融合的"活化石"。

天台山高明讲寺作为智者大师在天台山创建的十二道场之一，从开山祖师到传灯大师，再到近代的许多高僧大德，本身都具有很高的文化艺术修养，他们和众多艺术家共同成为了高明讲寺文化遗产的创造者。本次"慈光艺境"书法篆刻展，由高明寺僧人悟明长老联合海上小刀会联合展出。悟明长老字司良，别署幽溪痴僧，礼上下达法师为剃度师。多年来一直坚持不懈抄写经书，以佛法来荡涤俗尘，以书法来怡情养性，其许多作品均受到信徒和各界赞誉。同时，此次书画展、印展恰逢长老九十诞辰，在此，祝福长老法体康泰，福寿无量，感恩长老为服务社会，饶益众生，庄严国土、利乐有情，特别是为弘扬天台山佛教文化和中华优秀传统文化所作出的特殊贡献。

我相信有缘参展者，不仅能欣赏到传统艺术的精巧，更能看到悟明长老的精神、胸襟、修养，从而感受佛法之深奥玄妙，中华传统文化之博大精深。

目　录

東林慧遠師　法門稱人傑　禪遊六妙門　道衍三空轍
棲身極樂邦　栽蓮標貞潔　結社招高賢　永劉預斯列
六時禮金仙　蓮漏刻其節　一生四見聖　臨岐合掌決
乘乘金剛臺　蒙佛親記別　遺風尚可追　擭誠在真切

明無盡傳燈大師撰詩·仰遠公德一首　丸如幽黠瘋僧敬書

西方有聖人　久矣登彼岸　津濟命慈航　苦海橫流半
駕言衣襪復　以散花貧　示之六字符　勉修十六觀
想念在一心　弗為六塵亂　恒持智慧刀　相與波旬戰
生矣契無生　頂以醍醐灌　泥洹樂無央　壽量無窮算

明無盡傳燈大師撰詩·近西方樂一首　戊戌仲春九十叟幽黠痴僧敬書

002

佛隴有幽溪迤接天台髓開池種白蓮匡盧派兼美堂居除饉男社招清信士何用牛耳盟第敵甘露水矢志清泰鄉念念復真理一句古彌陀六時結蓮晷翷彼天中天豎以標月指攜手兩相將歸欣餐法喜

明無盡傳燈大師撰詩一首勸大眾修 戊戌仲春九如幽谿痴僧敬書

浮生過隙駒百年在俄頃所去業云多撫躬發深省無明醉象軀驚落三罗井四蛇螫其下二鼠嚙籐頸蜂房蜜幾何嗜甘百憂屏不慮四山摧惟因六花聘中秘肅慎矢挺持難誠謹何如歸去來樂我家園景

明無盡傳燈大師撰詩厭娑婆苦一首戊戌仲春九如幽谿痴僧敬書

慧遠師法門

極樂邦栽蓮

禮金仙蓮漏

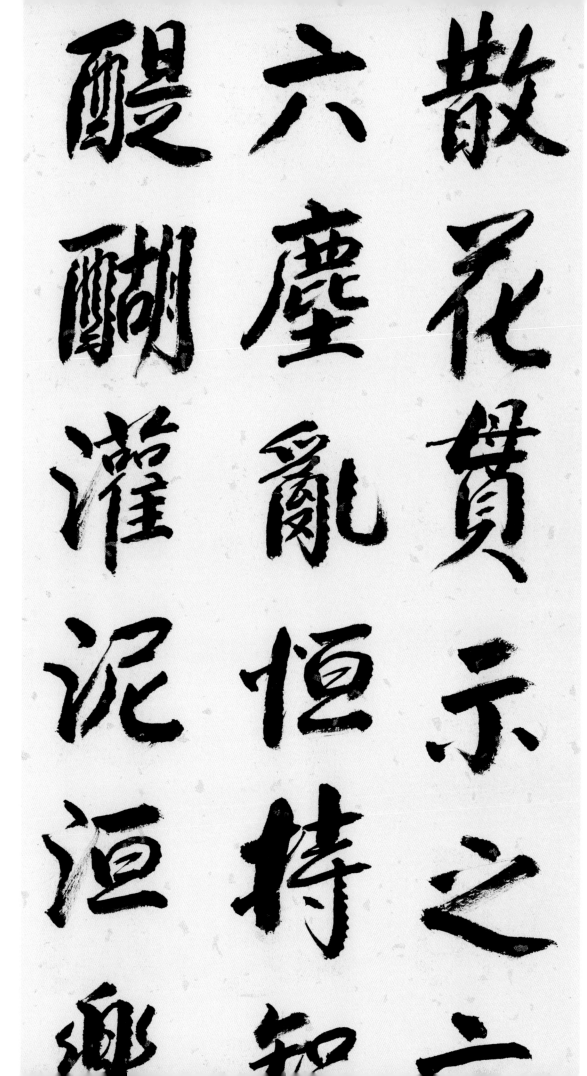

散花貫示之
六塵亂恒持
醍醐灌泗洹
洹

種白蓮逕廬
牛耳盟第歌
古彌陀六時

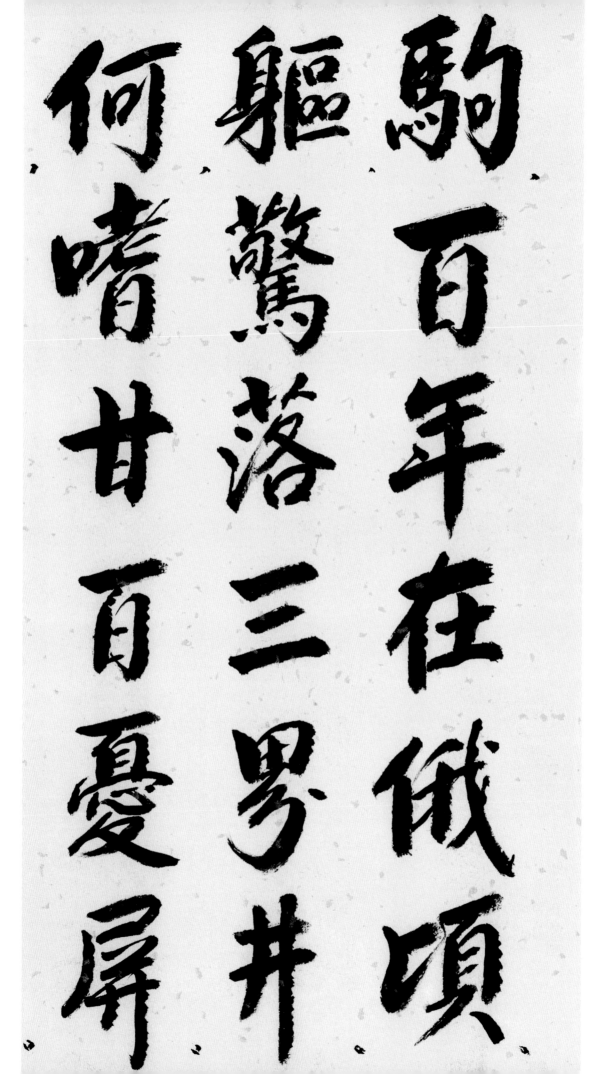

駒百年在俄頃
軀驚落三界井
何嗜甘百憂屏

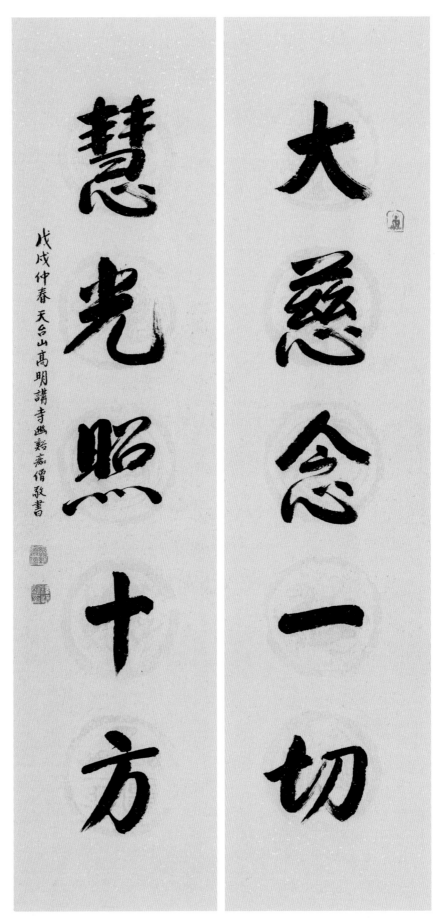

"大慈慧光"五言联

尺寸：137cm×35cm×2

时间：2018年

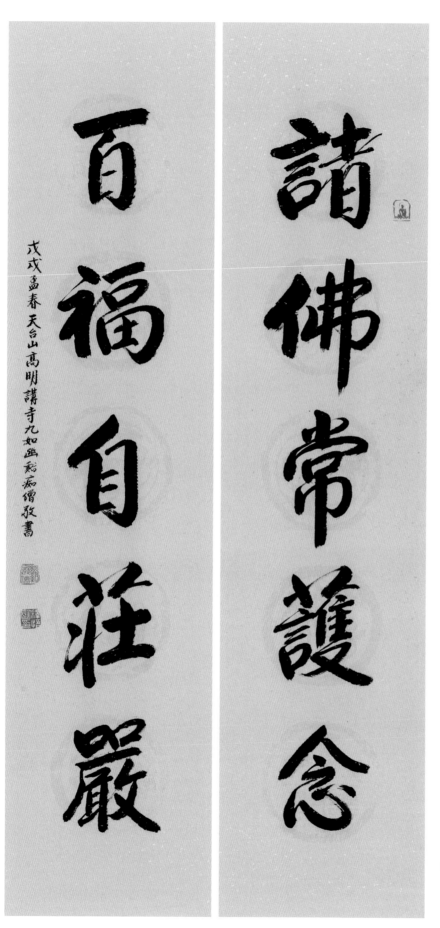

慈光艺境 —— 悟明书法作品集

諸佛常護念

百福自莊嚴

戊戌孟春天台山高明講寺九如幽谷痴繪敬書

"诸佛百福"五言联

尺寸：137cm×35cm×2

时间：2018年

009

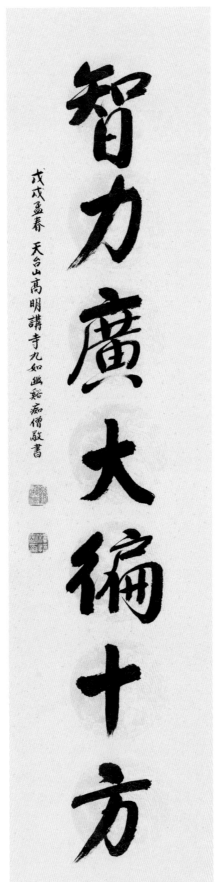

身心安樂無諸苦

智力廣大徧十方

戊戌孟春 天台山高明講寺九如幽谿痴僧敬書

"身心智力" 七言联

尺寸：137cm×35cm×2

时间：2018年

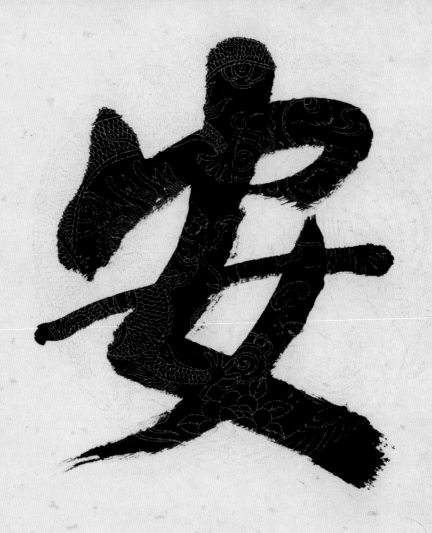

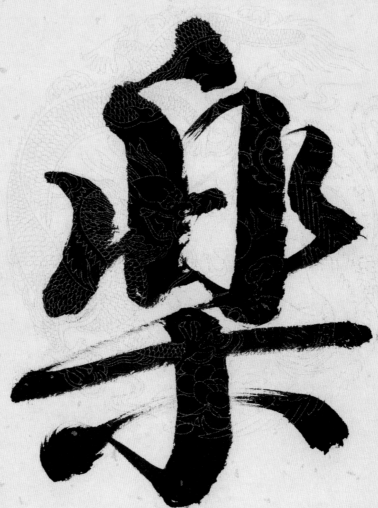

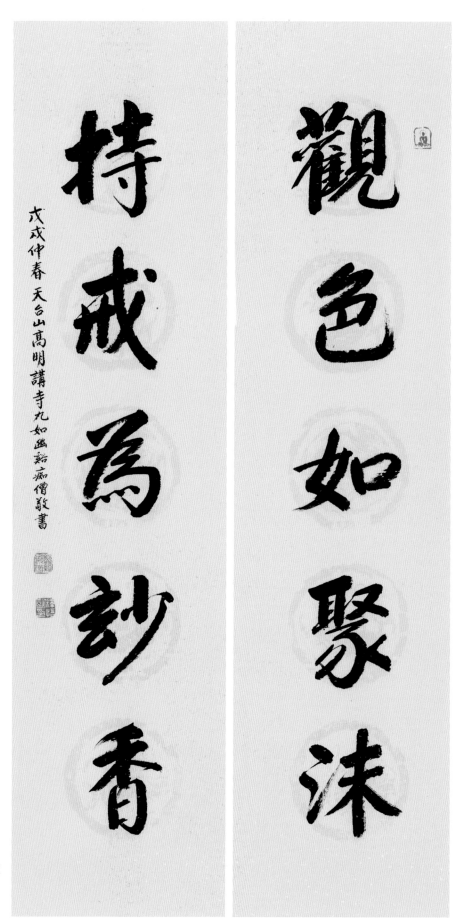

戊戌仲春 天台山高明講寺九如幽谿痴僧敬書

"观色持戒"五言联

尺寸：137cm×35cm×2

时间：2018年

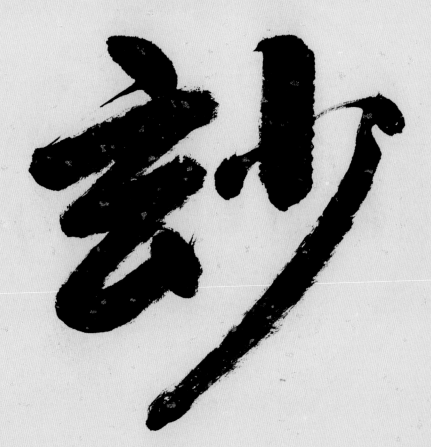

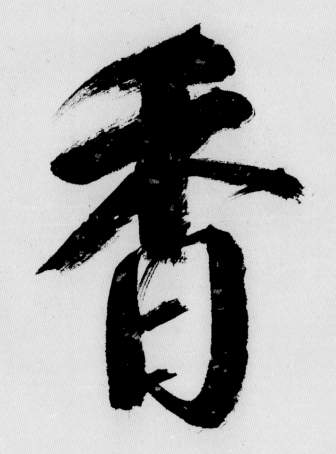

鈔香

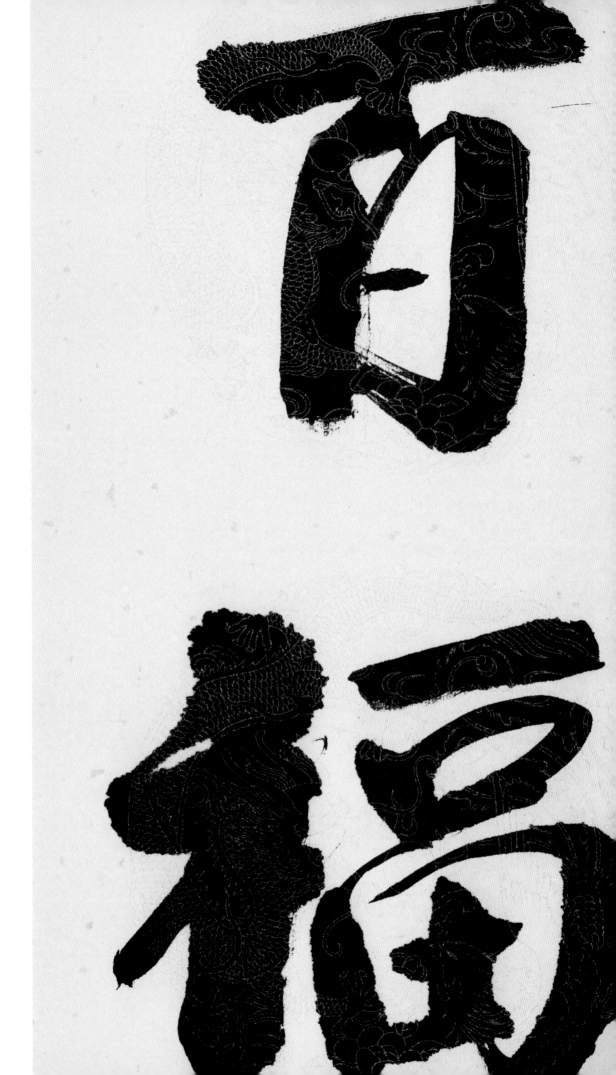

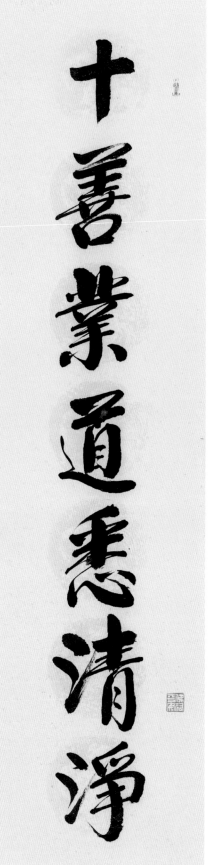

十善業道恶清淨

百福相好所莊嚴

戊戌孟春天台山高明講寺九如幽谷病僧敬書

"十善百福"七言联

尺寸：137cm×35cm×2

时间：2018年

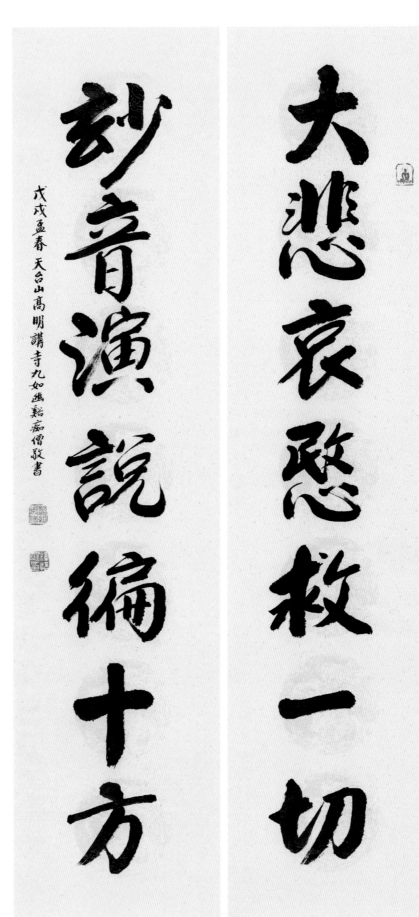

大悲哀愍救一切

妙音演說徧十方

戊戌孟春 天台山高明講寺九如幽谿癡僧敬書

"大悲妙音"七言聯

尺寸：137cm×35cm×2

时间：2018年

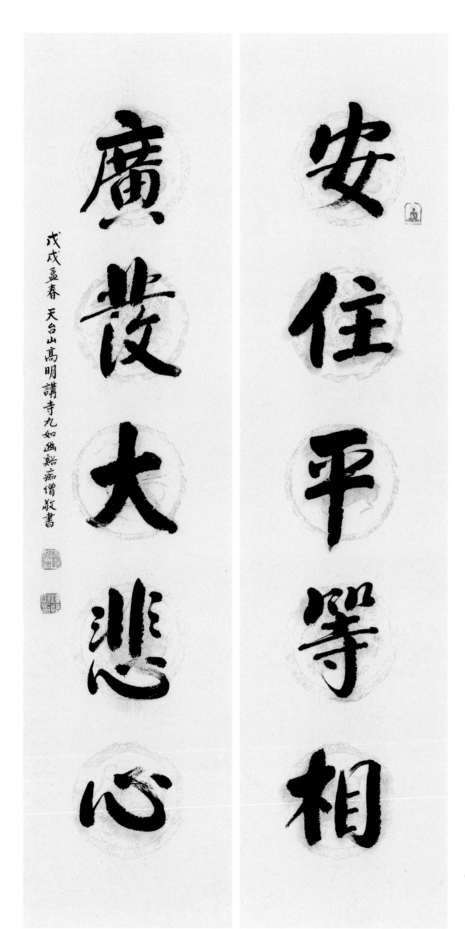

安住平等相

廣設大悲心

戊戌孟春 天台山高明講寺九如幽谿二痴僧敬書

"安住广发"五言联

尺寸：137cm×35cm×2

时间：2018年

即非佛法。

須菩提。於意云何。須陀洹能作是念。我得須陀洹果不。須菩提言。不也。世尊。何以故。須陀洹名為入流。而無所入。不入色聲香味觸法。是名須陀洹。

須菩提。於意云何。斯陀含能作是念。我得斯陀含果不。須菩提言。不也。世尊。何以故。斯陀含名一往來。而實無往來。是名斯陀含。

須菩提。於意云何。阿那含能作是念。我得阿那含果不。須菩提言。不也。世尊。何以故。阿那含名為不來。而實無不來。是故名阿那含。

須菩提。於意云何。阿羅漢能作是念。我得阿羅漢道不。須菩提言。不也。世尊。何以故。實無有法名阿羅漢。世尊。若阿羅漢作是念。我得阿羅漢道。即為著我人眾生壽者。世尊。佛說我得無諍三昧。人中最為第一。是第一離欲阿羅漢。世尊。我不作是念。我是離欲阿羅漢。世尊。我若作是念。我得阿羅漢道。世尊則不說須菩提是樂阿蘭那行者。以須菩提實無所行。而名須菩提是樂阿蘭那行。

佛告須菩提。於意云何。如來昔在燃燈佛所。於法有所得不。不也。世尊。如來在燃燈佛所。於法實無所得。

須菩提。於意云何。菩薩莊嚴佛土不。不也。世尊。何以故。莊嚴佛土者。即非莊嚴。是名莊嚴。是故須菩提。諸菩薩摩訶薩。應如是生清淨心。不應住色生心。不應住聲香味觸法生心。應無所住而生其心。

須菩提。譬如有人。身如須彌山王。於意云何。是身為大不。須菩提言。甚大。世尊。何以故。佛說非身。是名大身。

須菩提。如恒河中所有沙數。如是沙等恒河。於意云何。是諸恒河沙。寧為多不。須菩提言。甚多。世尊。但諸恒河尚多無數。何況其沙。

須菩提。我今實言告汝。若有善男子善女人。以七寶滿爾所恒河沙數三千大千世界。以用布施。得福多不。須菩提言。甚多。世尊。佛告須菩提。若善男子善女人。於此經中。乃至受持四句偈等。為他人說。而此福德。勝前福德。

復次須菩提。隨說是經。乃至四句偈等。當知此處。一切世間天人阿修羅。皆應供養。如佛塔廟。何況有人。盡能受持讀誦。須菩提。當知是人。成就最上第一希有之法。若是經典所在之處。即為有佛。若尊重弟子。

爾時須菩提白佛言。世尊。當何名此經。我等云何奉持。佛告須菩提。是經名為金剛般若波羅蜜。以是名字。汝當奉持。所以者何。須菩提。佛說般若波羅蜜。即非般若波羅蜜。是名般若波羅蜜。須菩提。於意云何。如來有所說法不。須菩提白佛言。世尊。如來無所說。須菩提。於意云何。三千大千世界所有微塵。是為多不。須菩提言。甚多。世尊。須菩提。諸微塵。如來說非微塵。是名微塵。如來說世界。非世界。是名世界。須菩提。於意云何。可以三十二相見如來不。不也。世尊。不可以三十二相得見如來。何以故。如來說三十二相。即是非相。是名三十二相。

須菩提。若有善男子善女人。以恒河沙等身命布施。若復有人。於此經中。乃至受持四句偈等。為他人說。其福甚多。

爾時須菩提。聞說是經。深解義趣。涕淚悲泣。而白佛言。希有。世尊。佛說如是甚深經典。我從昔來所得慧眼。未曾得聞如是之經。世尊。若復有人。得聞是經。信心清淨。即生實相。當知是人。成就第一希有功德。世尊。是實相者。即是非相。是故如來說名實相。世尊。我今得聞如是經典。信解受持。不足為難。若當來世。後五百歲。其有眾生。得聞是經。信解受持。是人即為第一希有。何以故。此人無我相。無人相。無眾生相。無壽者相。所以者何。我相即是非相。人相眾生相壽者相。即是非相。何以故。離一切諸相。即名諸佛。

佛告須菩提。如是如是。若復有人。得聞是經。不驚不怖不畏。當知是人。甚為希有。何以故。須菩提。如來說第一波羅蜜。即非第一波羅蜜。是名第一波羅蜜。須菩提。忍辱波羅蜜。如來說非忍辱波羅蜜。是名忍辱波羅蜜。何以故。須菩提。如我昔為歌利王割截身體。我於爾時。無我相。無人相。無眾生相。無壽者相。何以故。我於往昔節節支解時。若有我相人相眾生相壽者相。應生瞋恨。須菩提。又念過去於五百世作忍辱仙人。於爾所世。無我相。無人相。無眾生相。無壽者相。是故須菩提。菩薩應離一切相。發阿耨多羅三藐三菩提心。不應住色生心。不應住聲香味觸法生心。應生無所住心。若心有住。即為非住。是故佛說菩薩心不應住色布施。須菩提。菩薩為利益一切眾生故。應如是布施。如來說一切諸相。即是非相。又說一切眾生。即非眾生。須菩提。如

云何梵

云何得長壽　金剛不壞身
云何於此經　究竟到彼岸
願佛開微密　廣爲眾生說

無上甚深微妙法
我今見聞得受持
百千萬劫難遭遇
願解如來真實義

金剛般若波羅蜜經

姚秦三藏法師鳩摩羅什譯

如是我聞，一時佛在舍衛國祇樹給孤獨園，與大比丘眾千二百五十人俱。爾時世尊食時，著衣持鉢，入舍衛大城乞食。於其城中次第乞已，還至本處。飯食訖，收衣鉢，洗足已，敷座而坐。時長老須菩提在大眾中，即從座起，偏袒右肩，右膝著地，合掌恭敬而白佛言：希有世尊！如來善護念諸菩薩，善付囑諸菩薩。世尊！善男子善女人發阿耨多羅三藐三菩提心，應云何住？云何降伏其心？佛言：善哉善哉。須菩提！如汝所說，如來善護念諸菩薩，善付囑諸菩薩。汝今諦聽，當爲汝說。善男子善女人發阿耨多羅三藐三菩提心，應如是住，如是降伏其心。唯然世尊，願樂欲聞。佛告須菩提：諸菩薩摩訶薩，應如是降伏其心。所有一切眾生之類，若卵生若胎生若濕生若化生，若有色若無色，若有想若無想，若非有想非無想，我皆令入無餘涅槃而滅度之。如是滅度無量無數無邊眾生，實無眾生得滅度者。何以故？須菩提！若菩薩有我相人相眾生相壽者相，即非菩薩。復次須菩提！菩薩於法應無所住，行於布施，所謂不住色布施，不住聲香味觸法布施。須菩提！菩薩應如是布施，不住於相。何以故？若菩薩不住相布施，其福德不可思量。須菩提！於意云何？東方虛空可思量不？不也世尊。須菩提！南西北方四維上下虛空可思量不？不也世尊。須菩提！菩薩無住相布施福德亦復如是不可思量。須菩提！菩薩但應如所教住。須菩提！於意云何？可以身相見如來不？不也世尊！不可以身相得見如來。何以故？如來所說身相即非身相。佛告須菩提：凡所有相皆是虛妄，若見諸相非相，即見如來。須菩提白佛言：世尊！頗有眾生得聞如是言說章句生實信不？佛告須菩提：莫作是說。如來滅後五百歲，有持戒修福者，於此章句能生信心以此爲實，當知是人不於一佛二佛三四五佛而種善根，已於無量千萬佛所種諸善根，聞是章句乃至一念生淨信者，須菩提！如來悉知悉見，是諸眾生得如是無量福德。何以故？是諸眾生無復我相人相眾生相壽者相。無法相亦無非法相。何以故？是諸眾生若心取相，即爲著我人眾生壽者。若取法相，即著我人眾生壽者。何以故？若取非法相，即著我人眾生壽者。是故不應取法，不應取非法。以是義故，如來常說汝等比丘，知我說法如筏喻者，法尚應捨，何況非法。須菩提！於意云何？如來得阿耨多羅三藐三菩提耶？如來有所說法耶？須菩提言：如我解佛所說義，無有定法名阿耨多羅三藐三菩提，亦無有定法如來可說。何以故？如來所說法皆不可取不可說，非法非非法。所以者何？一切賢聖皆以無爲法而有差別。須菩提！於意云何？若人滿三千大千世界七寶以用布施，是人所得福德寧爲多不？須菩提言：甚多世尊。何以故？是福德即非福德性，是故如來說福德多。若復有人於此經中受持乃至四句偈等，爲他人說，其福勝彼。何以故？須菩提！一切諸佛及諸佛阿耨多羅三藐三菩提法，皆從此經出。須菩提！所謂佛法者，即非佛法。須菩提！於意云何？須陀洹能作是念我得須陀洹果不？須菩提言：不也世尊！何以故？須陀洹名爲入流，而無所入

金剛般若波羅蜜經

尺寸：23cm×130cm
時間：2017年

意云何如來得阿耨多羅三藐三菩提如來有所說法耶須菩提言如我解佛所說義無

有定法名阿耨多羅三藐三菩提亦無有定法如來可說何以故如來所說法皆不可取不可

說不可說非法非非法所以者何一切賢聖皆以無為法而有差別　須菩提於意云何

若人滿三千大千世界七寶以用布施是人所得福德寧為多不須菩提言甚多世尊何以故

是福德即非福德性是故如來說福德多若復有人於此經中受持乃至四句偈等為人說

彼何以故須菩提一切諸佛及諸佛阿耨多羅三藐三菩提法皆從此經出須菩提所謂佛法者

即非佛法　須菩提於意云何須陀洹能作是念我得須陀洹果不須菩提言不也世尊何以故須

陀洹名為入流而無所入不入色聲香味觸法是名須陀洹須陀洹能作是念我得斯陀

含果不須菩提言不也世尊何以故斯陀含名一往來而實無往來是名斯陀含　須菩提

於意云何阿那含能作是念我得阿那含果不須菩提言不也世尊何以故阿那含名為不來而實無不來是故名阿那含　須菩

提於意云何阿羅漢能作是念我得阿羅漢道不須菩提言不也世尊何以故實無有法名阿羅

漢世尊若作是念我得阿羅漢道即為著我人眾生壽者世尊佛說我得無諍三昧人中最為第

一是第一離欲阿羅漢世尊我不作是念我是離欲阿羅漢世尊我若作是念我得阿羅漢道世尊則

不說須菩提是樂阿蘭那行者以須菩提實無所行而名須菩提是樂阿蘭那行　佛告須菩

提於意云何如來昔在然燈佛所於法有所得不不也世尊如來在然燈佛所於法實無所得　須

提於意云何菩薩莊嚴佛土不不也世尊何以故莊嚴佛土者即非莊嚴是名莊

須菩提於意云何菩薩莊嚴佛土不不也世尊何以故莊嚴佛土者即非莊嚴是名莊嚴是故

須菩提諸菩薩摩訶薩應如是生清淨心不應住色生心不應住聲香味觸法生心應無所住而

生其心須菩提譬如有人身如須彌山王於意云何是身為大不須菩提言甚大世尊何以故

佛說非身是名大身。

須菩提如恒河中所有沙數如是沙等恒河於意云何是諸恒河沙

為多不須菩提言甚多世尊但諸恒河尚多無數何況其沙須菩提我今實言告汝若有善

男子善女人以七寶滿爾所恒河沙數三千大千世界以用布施得福多不須菩提言甚多世

尊佛告須菩提若善男子善女人於此經中乃至受持四句偈等為他人說而此福德勝前福德。復

次須菩提隨說是經乃至四句偈等當知此處一切世間天人阿修羅皆應供養如佛塔廟何況有

人盡能受持讀誦須菩提當知是人成就最上第一希有之法若是經典所在之處即為有佛若尊重

弟子。爾時須菩提白佛言世尊當何名此經我等云何奉持佛告須菩提是經名為金剛般

若波羅蜜以是名字汝當奉持所以者何須菩提佛說般若波羅蜜即非般若波羅蜜是名般

若波羅蜜須菩提於意云何如來有所說法不須菩提白佛言世尊如來無所說須菩提於意

云何三千大千世界所有微塵是為多不須菩提言甚多世尊須菩提諸微塵如來說非微塵

是名微塵如來說世界非世界是名世界須菩提於意云何可以三十二相見如來不不也世尊

不可以三十二相得見如來何以故如來說三十二相即是非相是名三十二相須菩提若有善男子

若人言...說法即為謗...不能解...說...

命須菩提白佛言頗有眾生於未世聞說是法生信心不佛言須菩提彼非眾生非不眾生何以故須
菩提眾生眾生者如來說非眾生是名眾生。

須菩提白佛言世尊佛得阿耨多羅三藐三菩提為無所
得耶佛言如是如是須菩提我於阿耨多羅三藐三菩提乃至無有少法可得是名阿耨多羅三藐三菩提

復次須菩提是法平等無有高下是名阿耨多羅三藐三菩提以無我無人無眾生無壽者修一切善法即
得阿耨多羅三藐三菩提須菩提所言善法者如來說即非善法是名善法。

須菩提若三千大千世
界中所有諸須彌山王如是等七寶聚有人持用布施若人以此般若波羅蜜經乃至四句偈等受持讀誦
為他人說於前福德百分不及一百千萬億分乃至算數譬喻所不能及。須菩提於意云何汝等
勿謂如來作是念我當度眾生須菩提莫作是念何以故實無有眾生如來度者若有眾生
如來度者如來即有我人眾生壽者須菩提如來說有我者即非有我而凡夫之人以為有我
須菩提凡夫者如來說即非凡夫是名凡夫。

須菩提於意云何可以三十二相觀如來
菩提言如是如是以三十二相觀如來須菩提言如是如是以三十二相觀如來者轉輪聖王即是如來須
菩提白佛言如我解佛所說義不應以三十二相觀如來爾時世尊而說偈言

若以色見我　以音聲求我　是人行邪道　不能見如來

須菩提汝若作是念如來不以具足相故得阿耨多羅三藐三菩提須菩提莫作是念如來不以具足
相故得阿耨多羅三藐三菩提須菩提汝若作是念發阿耨多羅三藐三菩提心者說諸法斷滅莫
作是念何以故發阿耨多羅三藐三菩提心者於法不說斷滅相。

須菩提若菩薩以滿恒河沙等
世界七寶持用布施若復有人知一切法無我得成於忍此菩薩勝前菩薩所得功德何以故須菩提以
諸菩薩不受福德故須菩提白佛言世尊云何菩薩不受福德須菩提菩薩所作福德不應貪著是故說
不受福德。須菩提若有人言如來若來若去若坐若臥是人不解我所說義何以故如來者無所從來
亦無所去故名如來。

須菩提若善男子善女人以三千大千世界碎為微塵於意云何是微塵眾寧為
多不須菩提言甚多世尊何以故若是微塵眾實有者佛即不說是微塵眾所以者何佛說微塵眾即
非微塵眾是名微塵眾世尊如來所說三千大千世界即非世界是名世界何以故若世界實有者即
是一合相如來說一合相即非一合相是名一合相須菩提一合相者即是不可說但凡夫之人貪著其事。

須菩提若人言佛說我見人見眾生見壽者見須菩提於意云何是人解我所說義不不也世尊是人不解
如來所說義何以故世尊說我見人見眾生見壽者見即非我見人見眾生見壽者見是名我見人見眾生見壽者見。

須菩提發阿耨多羅三藐三菩提心者於一切法應如是知如是見如是信解不生法相須菩提所言法相者如來
說即非法相是名法相。

須菩提若有人以滿無量阿僧祇世界七寶持用布施若有善男子善女
人發菩提心者持於此經乃至四句偈等受持讀誦為人演說其福勝彼云何為人演說不取於相如如不動何以故

一切有為法　如夢幻泡影　如露亦如電　應作如是觀

佛說是經已長老須菩提及諸比丘比丘尼優婆塞優婆夷一切世間天人阿修羅聞佛所說
皆大歡喜信受奉行。

金剛般若波羅蜜經

天台山八十九叟幽谿痴僧敬抄手丁酉仲秋

沙等身布施中日分復以恒河沙等身布施後日分亦以恒河沙等身布施如是無量百千萬

億劫以身布施若復有人聞此經典信心不逆其福勝彼何況書寫受持讀誦為人解說須

菩提以要言之是經有不可思議不可稱量無邊功德如來為發大乘者說為發最上乘者說

若有人能受持讀誦廣為人說如來悉知是人悉見是人皆得成就不可量不可稱無有邊

不可思議功德如是人等即為荷擔如來阿耨多羅三藐三菩提何以故須菩提若樂小法者著

我見人見眾生見壽者見即於此經不能聽受讀誦為人解說須菩提在在處處若有此經一

切世間天人阿修羅所應供養當知此處即為是塔皆應恭敬作禮圍繞以諸華香而散其

處。復次須菩提善男子善女人受持讀誦此經若為人輕賤是人先世罪業應墮惡道以

今世人輕賤故先世罪業即為消滅當得阿耨多羅三藐三菩提 爾時須菩提白佛言世尊

然燈佛前得值八百四千萬億那由他諸佛悉皆供養承事無空過者若復有人於後末世能受

持讀誦此經所得功德於我所供養諸佛功德百分不及一千萬億分乃至算數譬喻所不能及須菩提

所說義佛於然燈佛所無有法得阿耨多羅三藐三菩提須菩提若善男子善女人發阿耨多羅三藐三

菩提心者當生如是心我應滅度一切眾生滅度一切眾生已而無有一眾生實滅度者何以故須菩提

若菩薩有我相人相眾生相壽者相即非菩薩所以者何須菩提實無有法發阿耨多羅三藐三菩提

提心者須菩提於意云何如來於然燈佛所有法得阿耨多羅三藐三菩提不不也世尊如我解佛

所說義佛於然燈佛所無有法得阿耨多羅三藐三菩提佛言如是如是須菩提實無有法如來得阿

耨多羅三藐三菩提須菩提若有法如來得阿耨多羅三藐三菩提者然燈佛則不與我授記汝於

來世當得作佛號釋迦牟尼以實無有法得阿耨多羅三藐三菩提是故然燈佛與我授記作是言汝於

來世當得作佛號釋迦牟尼何以故如來者即諸法如義若有人言如來得阿耨多羅三藐三菩提須

菩提實無有法佛得阿耨多羅三藐三菩提須菩提如來所得阿耨多羅三藐三菩提於是中無實

無虛是故如來說一切法皆是佛法須菩提所言一切法者即非一切法是故名一切法須菩提

來說人身長大即為非大身是名大身須菩提菩薩亦如是若作是言我當滅度無量眾生即不

名菩薩何以故須菩提實無有法名為菩薩是故佛說一切法無我無人無眾生無壽者須菩

提若菩薩作是言我當莊嚴佛土是不名菩薩何以故如來說莊嚴佛土者即非莊嚴是名莊嚴須

須菩提若菩薩通達無我法者如來說名真是菩薩。須菩提於意云何如來有肉眼不如是世尊

如來有肉眼須菩提於意云何如來有天眼不如是世尊如來有天眼須菩提於意云何如來有慧

不如是世尊如來有慧眼須菩提於意云何如來有法眼不如是世尊如來有法眼須菩提於意

云何如來有佛眼不如是世尊如來有佛眼須菩提於意云何如恒河中所有沙佛說是沙不如是世尊

世尊如來說是沙須菩提於意云何如一恒河中所有沙有如是沙等恒河是諸恒河所有沙數

佛世界如是寧為多不甚多世尊佛告須菩提爾所國土所有眾生若干種心如來悉知何以故

如來說諸心皆為非心是名為心所以者何須菩提過去心不可得現在心不可得未來心不可得 須

菩提於意云何若有人滿三千大千世界七寶以用布施是人以是因緣得福多不如是世尊此人以是因

緣得福甚多須菩提若福德有實如來不說得福德多以福德無故如來說得福德多

佛世尊如是須菩提於意云何佛可以具足色身見不不也世尊如來不應以具足色身見何以故如來

說具足色身即非具足色身是名具足色身須菩提於意云何如來可以具足諸相見不不也世尊如來不應以具足諸相見何以故如來

說諸相具足即非具足是名諸相具足。

須菩提汝勿謂如來作是念我當有所說法莫作是念何以故

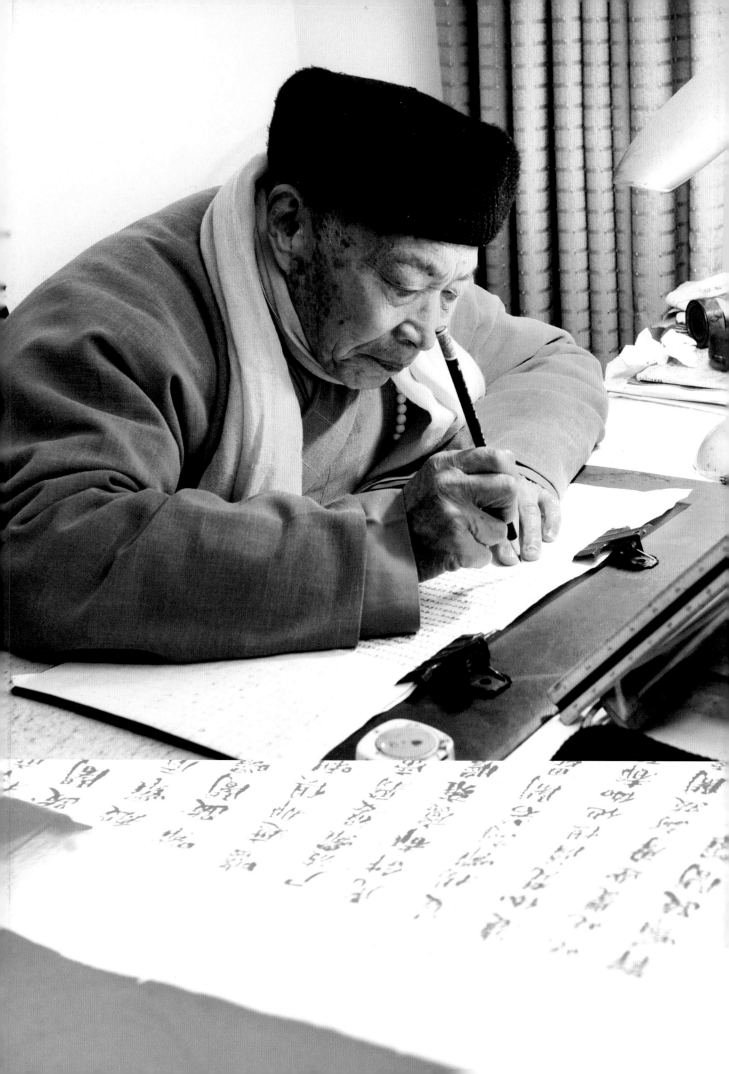

山北山南盡白雲雲中有水接天津兩龍
爭壑那知夜一石橫空不渡人潭底怒雷
生雨雹松頭飛霧濕衣巾雲花亭上茶初
試一滴曹溪恐未真
元曹文晦賦詩天台山十景之一石橋雪瀑 戊戌仲春九十叟幽谿痴僧敬書

石桥雪瀑

尺寸：139cm×48cm

时间：2018年

回萬八千山上山山中夜徙白雲還底須
出岫彌六合且復與僧分半間古殿結陰
燈影淡長松留暝寺門關謫仙已覺廬山
秀留得書堂相對閑

元曹文晦賦詩天台山十景之一華頂歸雲 戊戌仲春九十叟幽谿痴僧敬書

华顶归云

尺寸：139cm×48cm
时间：2018年

紫陌杪

聲殘聲聲磬

岩户陰森隔萬松暮雲卷盡寺林空天邊

漸蝕千峯紫木杪猶余一縷紅兩個歸僧

開竹院數聲殘磬渡溪風憑誰喚起寒山

子共看囬光入梵宮

元曹文晦賦詩 天台山十景之一寒岩夕照 戊戌仲春九十叟幽谿痴僧敬書

寒岩夕照

尺寸：139cm×48cm

时间：2018年

昔日溪源浸巨螺一竿來此老漁蓑遠尋
短棹孤吟興高唱斜風細雨歌夜泊松潭
明月近畫眠花港綠陰多朝朝老瓦盤邊
醉冷看王孫細馬馱

元曹文晦賦詩 天台山十景螺溪釣艇 戊戌仲春九十叟幽谿癡僧敬書

赤城霞起建高標萬丈紅光映碧寥美人
不卷綿繡段仙翁瀉下丹砂飄氣連海嶠
貝旭日光入溪瓮生春潮我欲結為五色
珮碧桃花下呼王喬

元曹文晦賦詩 天台山十景之一赤城棲霞 戊戌仲春九十叟幽溪癡僧敬書

数點殘星掛綠蘿看桃行入舊山阿澗門

花霧紅成陣沙林麓巖前翠竹渦天外曙光

驚鶴夢水邊啼鳥和漁歌劉郎去後蕪人

到吟倚東風草色多

元曹文晦賦詩 天台山十景之一桃源春曉 戊戌仲春九十叟幽谿痴僧敬書

晝眠花港綠

王孫細馬馱

數點殘星

花霧紅成陣

萬仞台端接絳霄秋風吹夢度金橋素娥

獨倚紅雲闕羽客雙吹白玉簫清氣遍人

凡骨換山光入酒醉魂消繡襦甲帳今何

在誰謂文生一見招

元曹文晦賦詩 天台山十景之一 琼臺夜月 戊戌仲春九十叟幽谿痴僧敬書

琼台夜月

尺寸：139cm×48cm

时间：2018年

桂峰堂下翠紛紛俯鑒澄潭氣自芬兩澗合流原有緒八風吹水自成文潭潭注想在川上混混終當放海瀆欲舉源頭問寒拾幽亭畫日對松雲

元曹文晦賦詩天台山十景之一雙澗迴瀾　戊戌仲春九十叟幽黯癡僧敬書

双涧回澜

尺寸：139cm×48cm

时间：2018年

解書昂寄橋外落葉蕭

清溪溪口荻花秋底事年年伴白鷗北去
不辭書帛寄南來非為稻粱謀荒烟渺渺
長橋外落葉蕭蕭古渡頭見說洞庭風日
好碧波千頃小漁舟

元曹晞賦詩天台山十景之一清溪落雁 戊戌仲春九十叟幽谿痴僧敬書

清溪落雁

尺寸：139cm×48cm

时间：2018年

觀彼南山小眾山霜明紅樹碧雲寒餘清

入座把不盡積翠浮空染未乾漠漠只愁

晴霧隔霏霏休待夕陽看何人會得悠然

趣前有陶公後有韓

尤曹文晦賦詩 天台山十景之一南山秋色 戊戌仲春九十叟幽谿痴僧敬書

南山秋色

尺寸：139cm × 48cm

时间：2018年

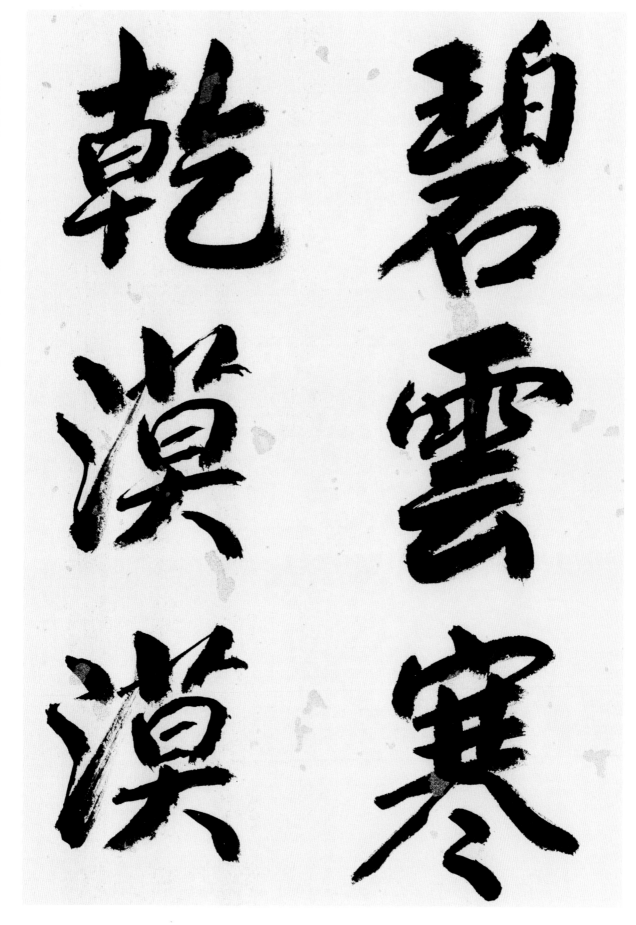

乾漠漠

碧雲寒

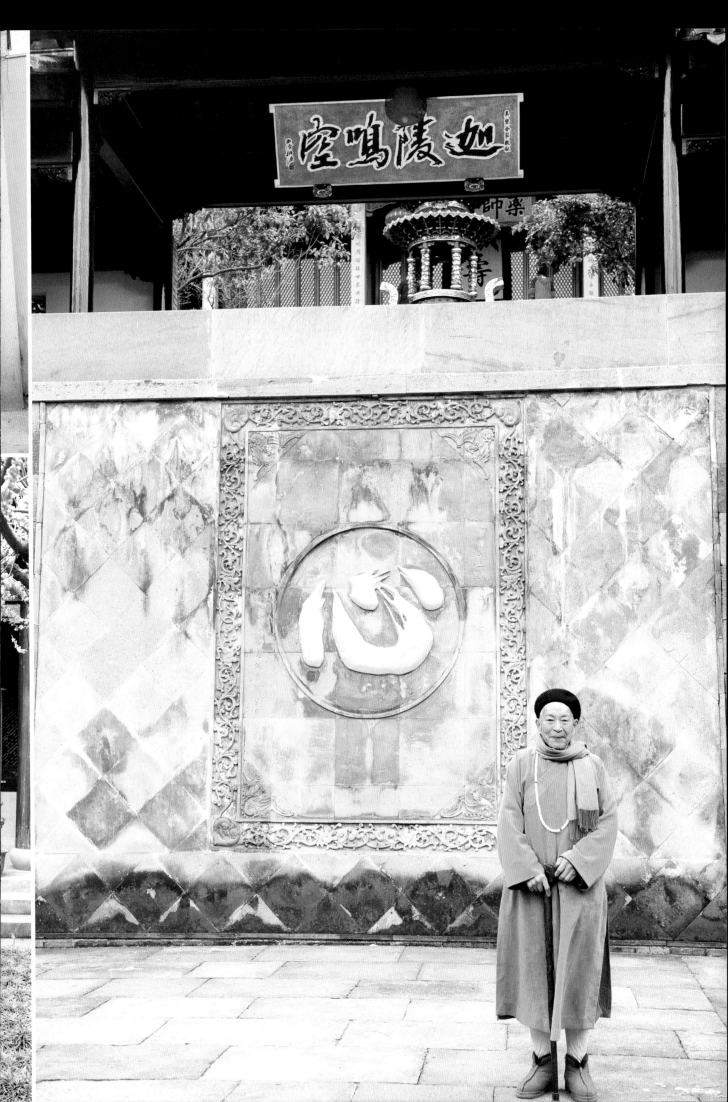

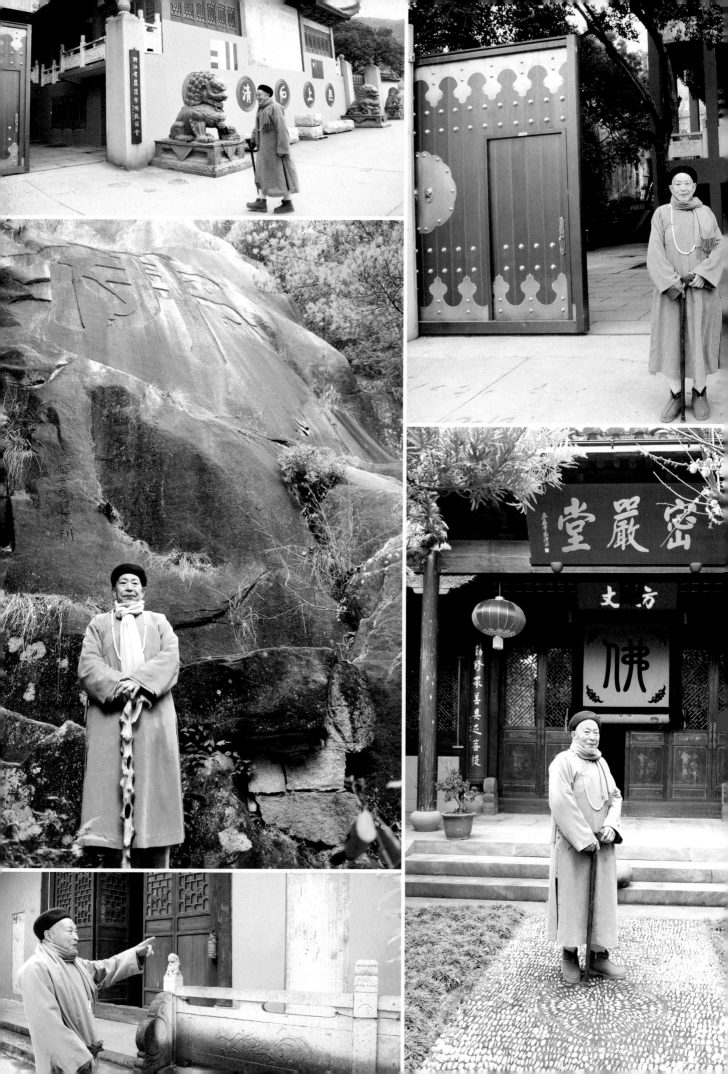

示現諸佛深玅法

開發眾生菩提心

戊戌孟春 天台山 高明講寺九如幽谷痴僧敬書

"示现开发" 七言联

尺寸：137cm×35cm×2

时间：2018年

菩提心

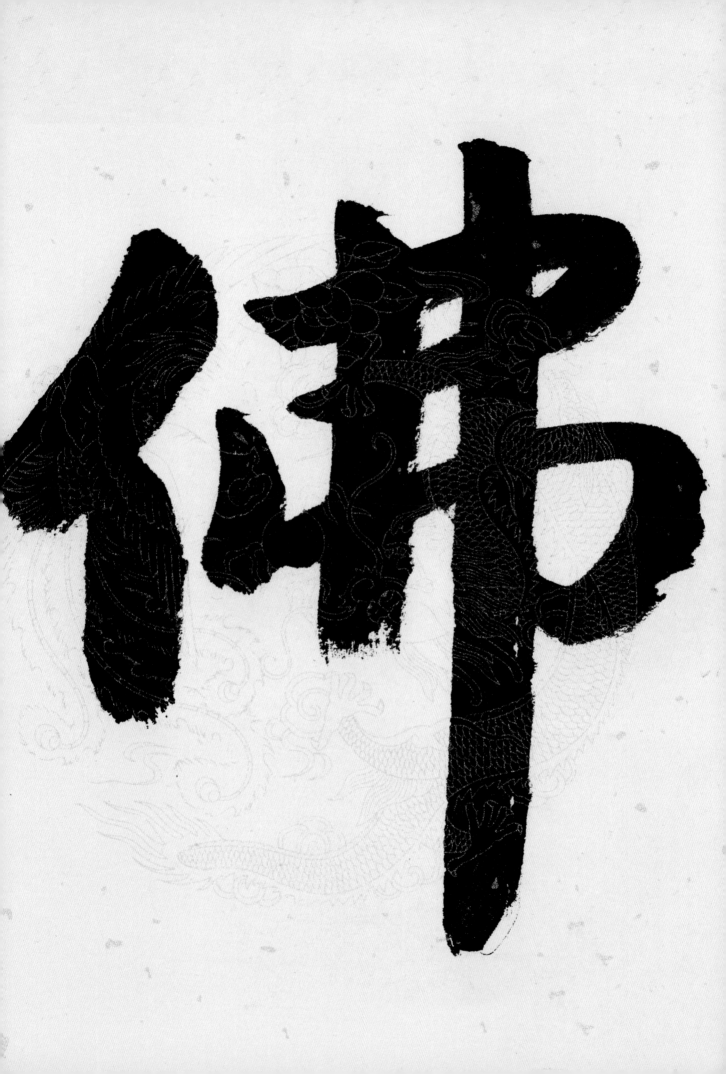

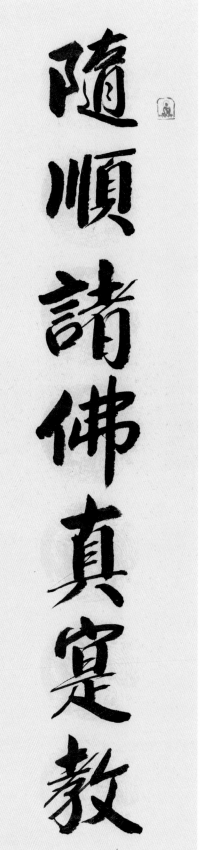

随顺诸佛真寔教

增长众生清净心

戊戌孟春 天台山高明讲寺九如幽谷痴僧敬书

"随顺增长" 七言联

尺寸：137cm×35cm×2

时间：2018年

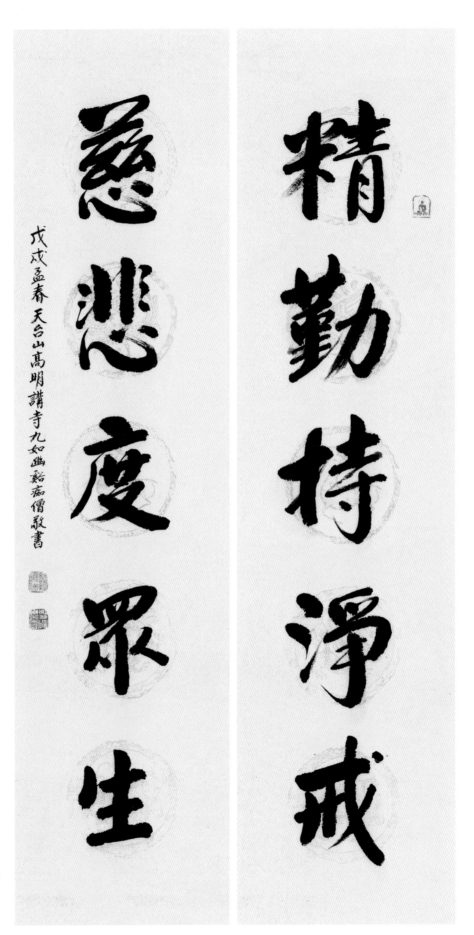

精勤持淨戒

慈悲度眾生

戊戌孟春 天台山高明講寺九如幽谿病僧敬書

"精勤慈悲" 七言聯

尺寸：137cm×35cm×2

时间：2018年

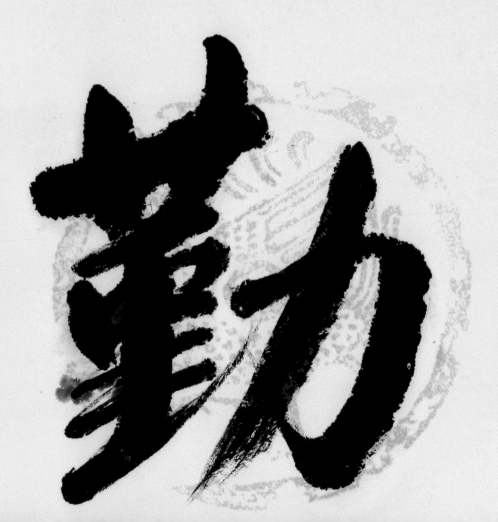

精勤

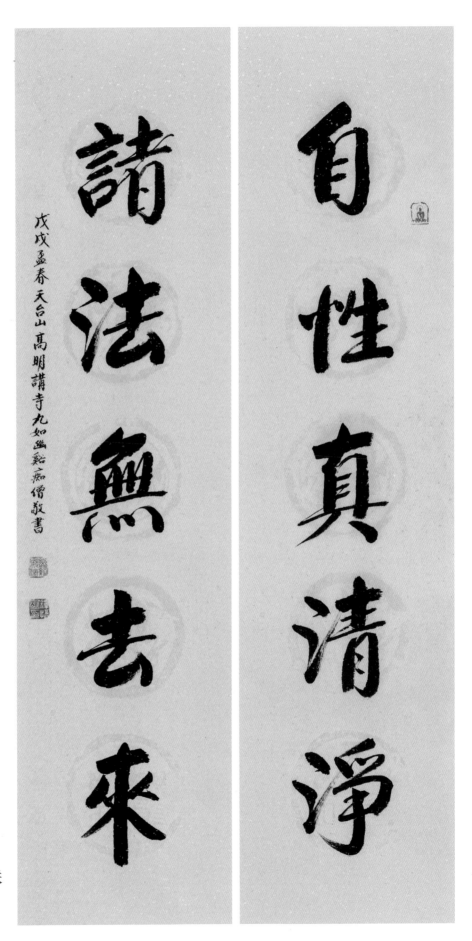

戊戌孟春天台山高明講寺九如幽谿病僧敬書

"自性诸法"五言联

尺寸：137cm×35cm×2

时间：2018年

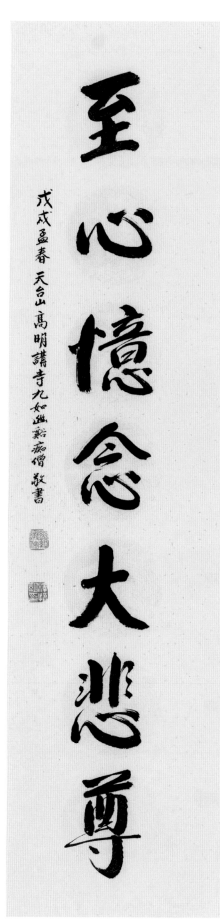

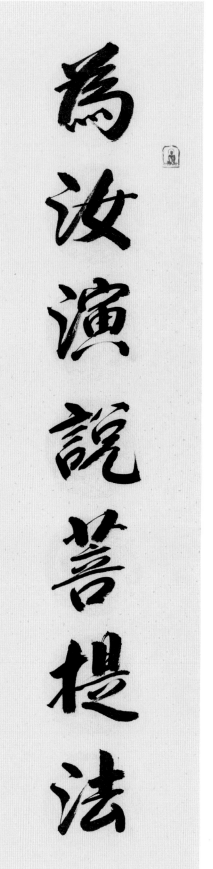

戊戌孟春 天台山高明讲寺九如如来痴僧敬书

至心憶念大悲尊

為汝演說菩提法

"为汝至心"七言联

尺寸：137cm×35cm×2

时间：2018年

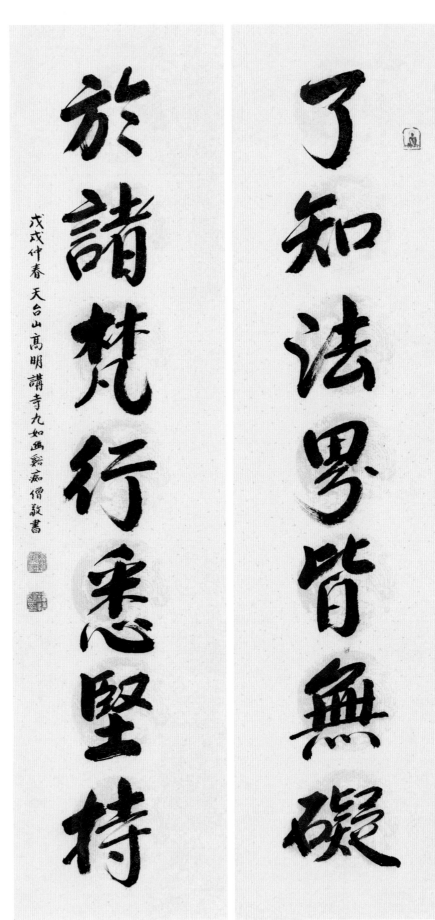

"了知于诸"七言联

尺寸：137cm×35cm×2

时间：2018年

堅恃

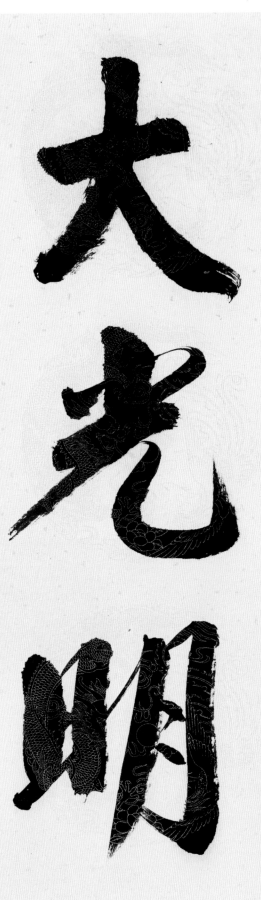

大光明

欲滅眾生諸苦惱

為現法炬大光明

戊戌孟春 天台山高明講寺九如幽谿痴僧書

"欲灭为现" 七言联

尺寸：137cm×35cm×2

时间：2018年

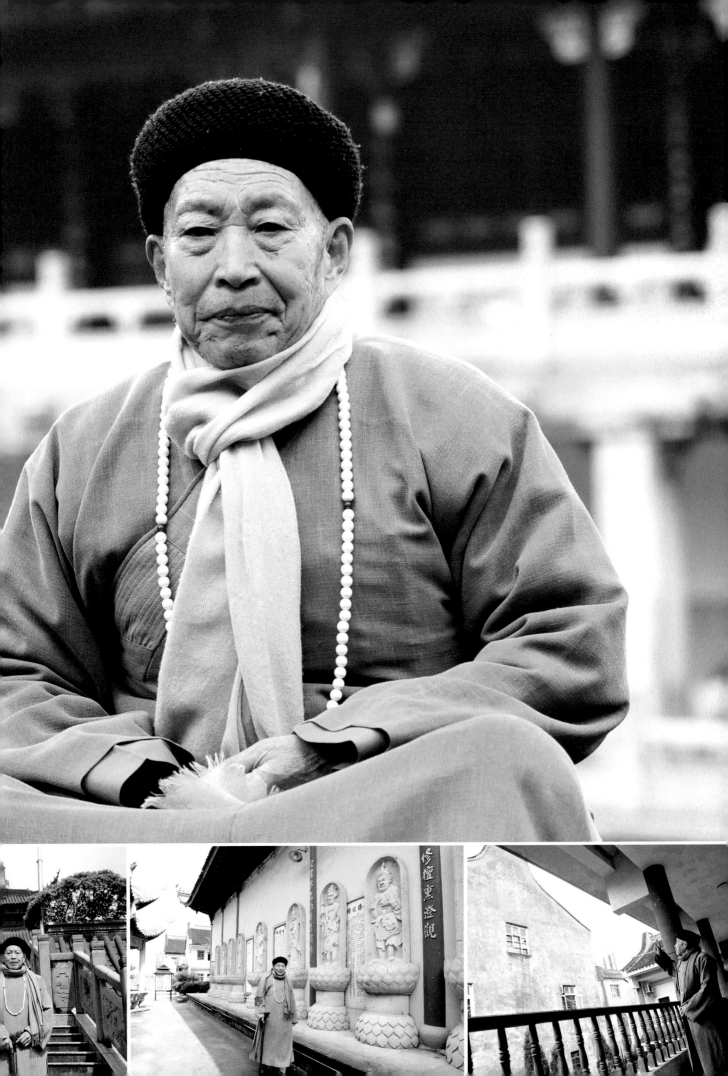

情 徹 清

猶 底 可

然 清 濯

濯 冽 我

古人云滄浪清可濯我纓斯此
幽谿泉澄渟徹底清冽可濯我
舌寒可濯我情猶然濯我耳宜
為瀑布聲

明 無盡傳燈大師十友詩之一泉友 戊戌仲春九如癡僧敬書

泉友

尺寸：139cm×48cm
时间：2018年

亭亭數片石　處處列圖畫　不煩
陳那呶　第誘半帶拜　拜者未必
顛　不不拜何　何足怪幽幽　抱白雲詩
人寒山派

明無盡傳燈大師十友詩之二石友　戊戌仲春九如痴僧敬書

山中調直友　久矣得心空而我
亦有懷與君　將無同日日報平
安時時來清風　即與相忘年而
翁即若翁

明無盡傳燈大師十友詩之三竹友　戊戌仲春九如痴僧敬書

有益即為來無益即云去長夏
翳其陰深秋空其居不用訊寒
喧亦復少疑慮友道果如此一
切俱可怒

明無盡傳燈大師十友詩之四梧友 戊戌仲春九如痴僧敬書

石友

尺寸：139cm×48cm

时间：2018年

竹友

尺寸：139cm×48cm

时间：2018年

梧友

尺寸：139cm×48cm

时间：2018年

五祖一株松何如余百本但使
臭味同不妨蒼翠混葉葉生秋
濤枝枝來鹿苑楚楚可憐生貞
堅宜歲晚

明無盡傳燈大師十友詩之五松友 戊戌仲春九如痴僧敬書

松友

尺寸：139cm×48cm
时间：2018年

桂梅不在味取其精與神数辦

飘香雪千枝發早春山居誰忌

富茅屋不嫌貧獨坐蒙芳裏真

成世外民

明無盡傳燈大師 十友詩之六梅友 戊戌仲春九如痴僧敬書

梅友

尺寸：139cm×48cm

时间：2018年

岂惟解炎蒸四時猶疏豈别以
動即來兼之寂即往動寂了無
對虚空誰閞象第坦腹此窓遠
遡羲皇上

明無盡傳燈大師十友詩之七風友 戊戌仲春九如痴僧敬書

风友

尺寸：139cm×48cm

时间：2018年

火燕四時猫

眾之寂即往

誰閣象第相

不　玉　株

二　樹　朽

門　欝　寒

林泉佳時多所之冬株朽寒夜

六花飛平填妍與餽玉樹鬱嶸

峨銀山堆培塿示我不二門無

文真益友

明無盡傳燈大師十友詩之八雪友 戊戌仲春九如痴僧書

雪友

尺寸：139cm×48cm

时间：2018年

虛堂夜無塵明月來相照萬籟
亦以寂良朋投所好相見同話
心吾汝兩忘其肯依依澹忘言其
得道樞要

明無盡傳燈大師十友詩之九月友　戊戌仲春九如痴僧敬書

月友

尺寸：139cm×48cm

时间：2018年

慈光艺境 —— 悟明书法作品集

明月來相照
投所好相見
肖依依澹忘

往惟徒

時我在

炊共酋

無心朋不乏安得常來往惟彼出岫雲非約亦非爽有時我在雲有時雲在掌忽為風吹去猶綴衣袂上

明無盡傳燈大師十友詩之十雲友 戊戌仲春九如痴僧敬書

云友

尺寸：139cm×48cm

时间：2018年

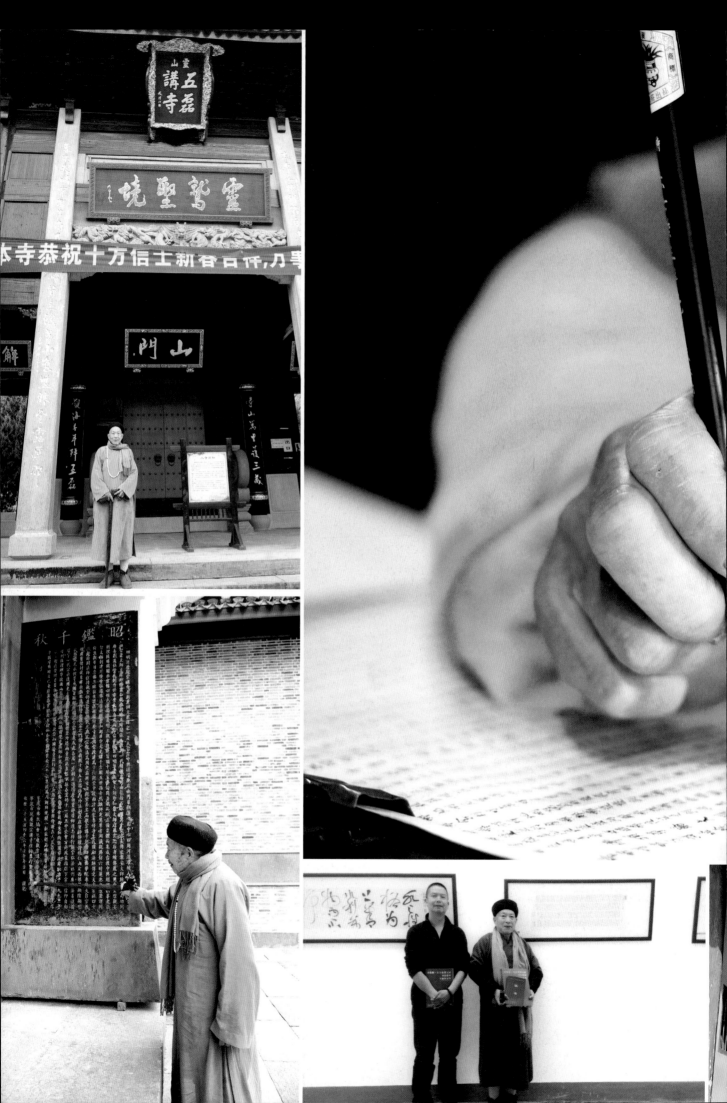

吉祥經

如是我聞一時佛住舍衛國祇陀園給孤獨精舍時已夜
深有天神殊勝光明遍照園中來至佛恭敬禮拜站立一
旁以偈白佛言眾天神與人渴望得利益思慮幸福請
示最吉祥世尊如是答言

勿近愚癡人應與智者交尊敬有德者是為最吉祥

居住適宜處往昔有德行置身於正道是為最吉祥

多聞工藝精嚴持諸禁戒言談悅人心是為最吉祥

奉養父母親愛護妻與子從業要無害是為最吉祥

布施好品德幫助眾親眷行為無瑕疵是為最吉祥

邪行須禁止克己不飲酒美德堅不移是為最吉祥

恭敬與謙讓知足並感恩及時聞教法是為最吉祥

忍耐與順從得見眾沙門適時論信仰是為最吉祥

尊敬有德者　是為最吉祥，
置身於正道　是為最吉祥，
言談悅人心　是為最吉祥，
從業要無害　是為最吉祥，
行為無瑕疵　是為最吉祥，
美德堅不移　是為最吉祥。

依此行持者　無往而不勝，
一切處得福　是為最吉祥。

戊戌孟春　天台山高明講寺九如幽谷痴僧書

吉祥经

尺寸：69cm×58cm

时间：2018年

間中有一閑士
君下睡候尓過
快哉何所依靜

千雲萬水間中有一閑士白日游
青山夜歸岩下睡候尔過春秋寂
然無塵累快哉何所依靜若秋江
水

唐寒山子詩一首戊戌仲春九如痴僧書

唐寒山子诗

尺寸：92cm×34cm

时间：2018年

貪人好聚財恰如梟愛子子大而
食母財多遠害己散之即福生聚
之即禍起無財亦無禍鼓翼青雲
來　唐寒山子詩一首　戊戌仲春九如痴僧書

唐寒山子诗

尺寸：92cm×34cm

时间：2018年

貧人好聚財慳

食母財多遠窖

之即禍起無財

三諦者天然之性德也中諦者
俗諦者立一切法舉一即三非前後
心夫秘藏不顯蓋三惑之所覆也
于見思阻乎空寂然兹三惑乃體
歎曰真如界内絶生佛之假名
生妄想不自證得莫之能返也
智成乎三德空觀者破見思惑
坐沙惑證道種智成解脱德中觀
德然兹三惑三觀三智三德非
朗法故然此三諦性之自爾兹
既成證乎三智智成乎三德從
下久第天閣如此閣用可尋

始终心要

尺寸：124cm×48cm

时间：2018年

始終心要

唐荊溪大師湛然述

夫三諦者，天然之性德也。中諦者統一切法，真諦者泯一切法，俗諦者立一切法。舉一即三，非前後也。含生本具，非造作之所得也。悲夫！秘藏不顯，蓋三惑之所覆也。故無明翳乎法性，塵沙障乎化導，見思阻乎空寂。然茲三惑，乃體上之虛妄也。於是大覺慈尊，喟然歎曰：真如界內，絕生佛之假名；平等慧中，無自他之形相。但以眾生妄想，不自證得，莫之能返也。由是立乎三觀，破乎三惑，證乎三智，成乎三德。空觀者破見思惑，證一切智，成般若德；假觀者破塵沙惑，證道種智，成解脫德；中觀者破無明惑，證一切種智，成法身德。然茲三惑、三觀、三智、三德，非各別也，非異時也，天然之理，具諸法故。然此三諦，性之自爾，迷茲三諦，轉成三惑。惑破藉乎三觀，觀成證乎三智，智成成乎三德。從因至果，非漸修也，說之次第，非次第也。大綱如此，網目可尋矣。

戊戌仲春天台山九如幽谿痴僧敬抄

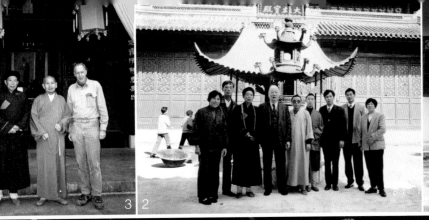

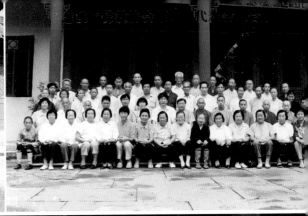

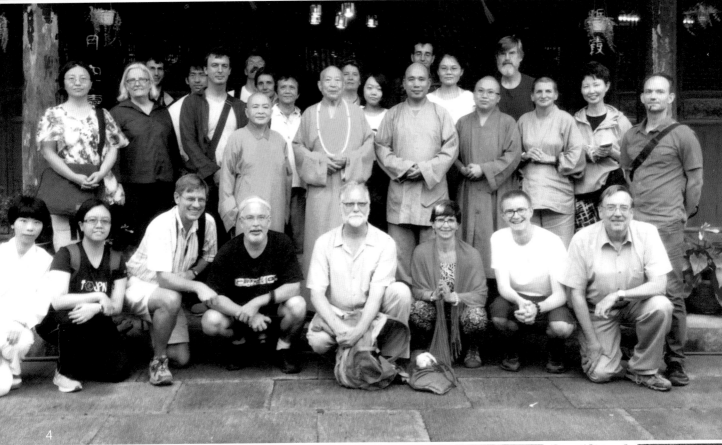

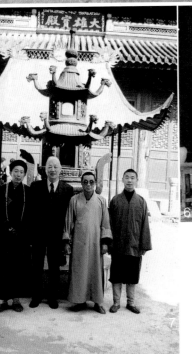

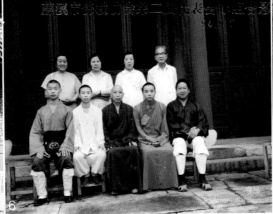

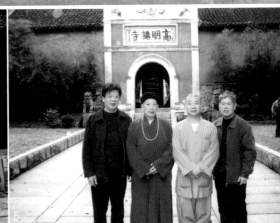

1. 1993年9月慈溪市佛教协会第二届代表会议合影。（二排右三）

2. 1995年同香港姚云龙先生及慈溪相关领导合影。（左三）

3. 1996年在高明讲寺与觉慧老和尚及国际友人合影。（左一）

4. 2016年9月在高明讲寺接见吴东佛友、四大佛山参礼团。（二排右六）

5. 2012年在高明讲寺与了文法师及温岭居士合影。（左二）

6. 1994年9月慈溪市佛学会小组合影。（前排左三）

7. 1995年与主持广传法师、了文法师及姚云龙先生在金仙禅寺合影（左一）

082